金印中國著名碑帖

孫寶文編

王羲之集字聖教序

上海人民美術出版社
Shanghai People's Fine Arts Publishing House

大唐三藏聖教序

太宗文皇帝製

弘福寺沙門懷仁集

將軍王羲之書

蓋聞二儀有像顯覆載以

生四時無形潛寒暑以化物

大唐三藏聖教序　太宗文皇帝製　弘福寺沙門懷仁集晉右將軍王羲之書　蓋聞二儀有像顯覆載以含生四時無形潛寒暑以化物

劉鐵雲藏本

高二十六點五厘米

二

是以窺天鑒地庸愚皆識其端明陰洞陽賢哲罕窮其數然而天地苞乎陰陽而易識者以其有像也陰陽處乎天地而難窮者以其無形也故知像顯可徵雖愚不惑形潛

劉鐵雲藏本
高二十六點五厘米

是以窺天鑑地庸愚皆識其

端明陰洞陽賢哲罕窮其數

然而天地苞乎

者以其像也

地而難窮者以

知像顯可徵雖愚不惑形潛

莫覩在智猶迷況乎佛道崇虛乘幽控寂弘濟萬品典御十方舉威靈而無上抑神力而無下大之則彌於宇宙細之則攝於豪釐無滅無生歷千劫而不古若隱若顯運百

莫覩在智猶迷況乎佛道崇虛乘幽控寂弘濟萬品典御十方舉威靈而無上抑神力而無下大之則彌於宇宙細之則攝於豪釐無滅無生歷千劫而不古若隱若顯運百

劉鐵雲藏本
高二十六點五厘米

福而長今妙道凝玄遵之莫知其際法流湛寂挹之莫測其源故知蠢蠢凡愚區區庸鄙投其旨趣能無疑或者哉然則大教之興基乎西土騰漢庭而皎夢照東域而流慈

劉鐵雲藏本
高二十六點五厘米

福而長今妙道凝玄遵之莫

知其際法流湛寂挹之莫測

其源故知蠢蠢凡愚區庸

鄙投其旨趣能無疑或者哉

然則大教之興基乎西土騰

漢庭而皎夢照東域而流慈

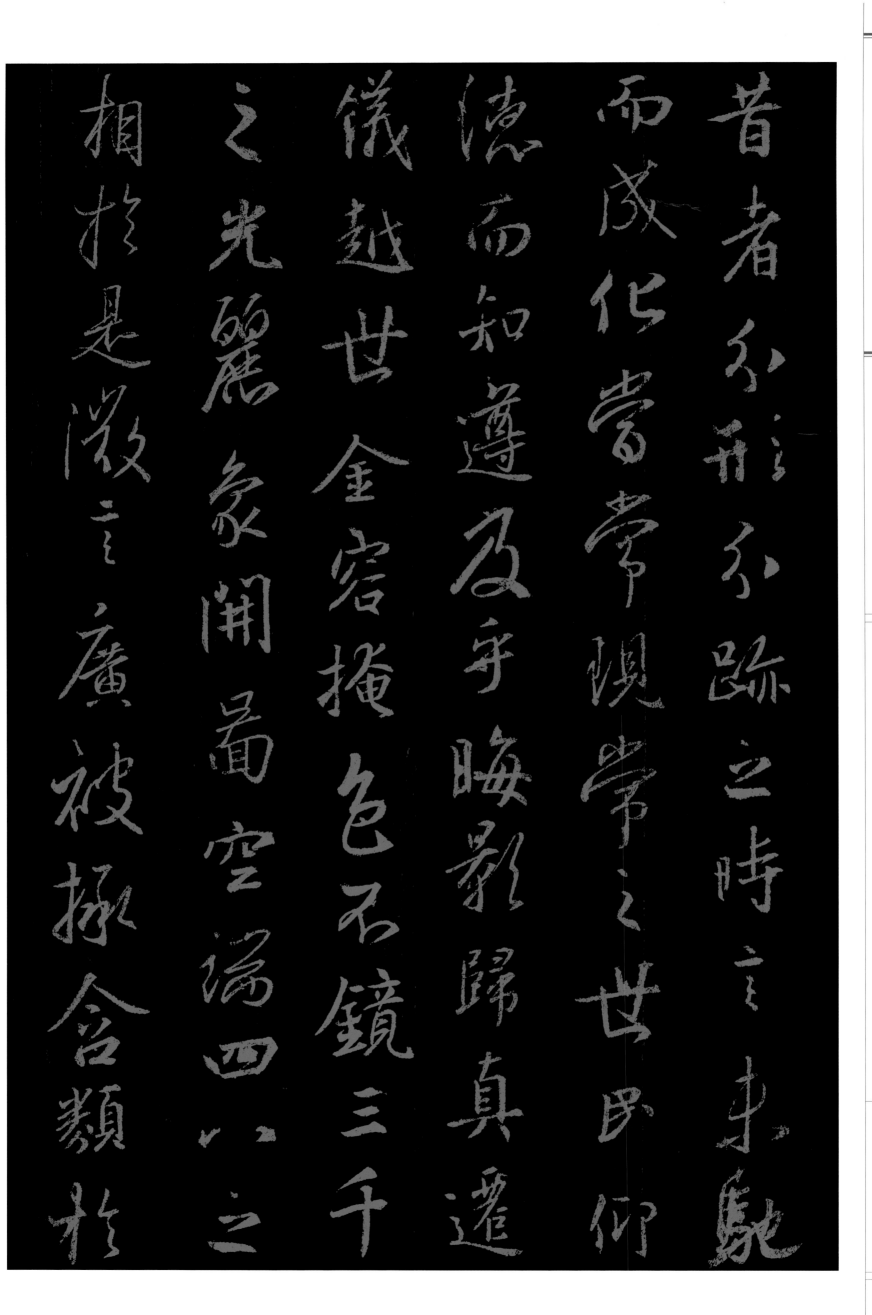

昔者分形跡分之時言未馳而成化當常現常之世民仰德而知遵及乎晦影歸真遷
儀越世金容掩色不鏡三千之光麗象開圖空端四八之相於是微言廣被拯含類於

劉鐵雲藏本
高二十六點五厘米

三途遺訓遐宣導羣生於

地然而真教難仰莫能一其

旨歸曲學易遵邪正於焉

紛糾所以空有之論或習俗

是非大小之乘乍沿時而隆

替有玄奘法師者法門之領

三途遺訓遐宣導群生於十地然而真教難仰莫能一其旨歸曲學易遵邪正於焉紛糾所以空有之論或習俗而是非大小之乘乍沿時而隆替有玄奘法師者法門之領

袖也幼懷貞敏早悟三空之心長契神情先苞四忍之行松風水月未足比其清華仙
露明珠詎能方其朗潤故以智通無累神測未形超六塵而迥出隻千古而無對凝心

劉鐵雲藏本
高二十六點五厘米

内境悲正法之陵遲栖慮玄門慨深文之訛謬思分條析理廣彼前聞截僞續真開茲
後學是以翹心淨土往游西域乘危遠邁杖策孤征積雪晨飛途間失地驚砂夕起空

外迷天萬里山川撥煙霞而
進影百重寒暑蹑霜雨而
西宇十有七年窮歷道邦詢
蹑誠重勞輕求深願達周遊
求正教雙林八水味道餐風鹿
庵薨峰瞻奇仰異承

外迷天萬里山川撥煙霞而進影百重寒暑蹑霜雨而前踪誠重勞輕求深願達周游西宇十有七年窮歷道邦詢求正教雙林八水味道餐風鹿苑鷲峰瞻奇仰異承至

劉鐵雲藏本
高二六點五厘米

言於先聖受真教於上賢探賾妙門精窮奧業一乘五律之道馳驟於心田八藏三篋
之文波濤於口海爰自所歷之國總將三藏要文凡六百五十七部譯布中夏宣揚勝

業引慈雲於西極注法雨於東垂聖教缺而復全蒼生罪而還福濕火宅之乾焰共拔迷

業引慈雲於西極注法雨於東垂聖教缺而復全蒼生罪而還福濕火宅之乾焰共拔迷途朗愛水之昏波同臻彼岸是知惡因業墜善以緣昇昇墜之端惟人所託譬夫桂生

劉鐵雲藏本

高二六點五厘米

高嶺雲露方得法其花蓮出淥波飛塵不能污其葉非蓮性自潔而桂質本貞良由所
附者高則微物不能累所憑者淨則濁類不能沾夫以卉木無知猶資善而成善況

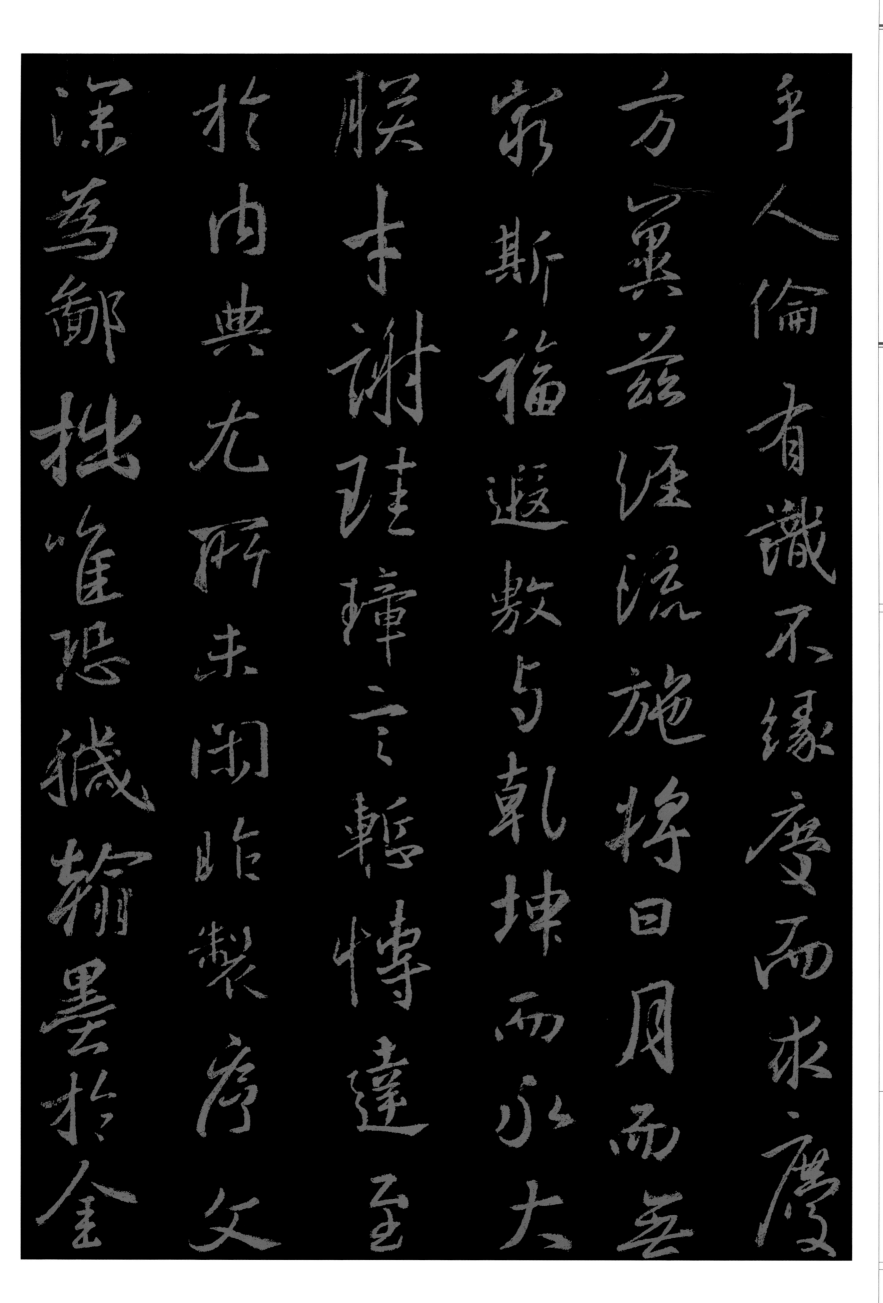

乎人倫有識不緣慶而求慶方冀茲經流施將日月而無窮斯福遐敷與乾坤而永大
朕才謝珪璋言慚博達至於內典尤所未閑昨製序文深爲鄙拙唯恐穢翰墨於金

劉鐵雲藏本
高二十六點五厘米

王羲之集字聖教序

簡標瓦礫於珠林忽得來書謬承褒讚循躬省慮彌益厚顏善不足稱空勞致謝皇帝在春宮述三藏聖記夫顯揚正教非智無以廣其文崇闡微言非賢莫能定其

簡標瓦礫於珠林忽得來書
謬承褒讚循躬省慮彌益厚顏善不足稱空勞致謝皇帝在春宮述三藏聖記夫顯揚正教非智無以廣其文崇闡微言非賢莫能定其

劉鐵雲藏本 高二十六點五厘米

旨蓋真如聖教者諸法之玄宗眾經之軌躅也綜括宏遠奧旨遐深極空有之精微體
生滅之機要詞茂道曠尋之者不究其源文顯義幽履之者莫測其際故知聖慈所被

劉鐵雲藏本
高二十六點五厘米

業無善而不臻妙化所敷緣無惡而不剪開法網之綱紀弘六度之正教拯群有之塗炭啓三藏之秘扃是以名無翼而長飛道無根而永固道名流慶歷遂古而鎮常赴感應

業無善而不臻妙化所敷緣無惡
而不剪開法網之綱紀弘六度之正教拯群有之塗炭
啓三藏之秘扃是以名無翼而長飛道無根而永固道名流慶歷遂古而鎮常赴感應

劉鐵雲藏本

高二十六點五厘米

身鍾塵劫而不朽晨鍾夕梵
二音於鷲峰慧日法流轉雙
輪於鹿苑排空寶蓋接
而共飛莊野春林与天花而合
彩伏惟
皇帝陛下 上玄資福垂拱

身經塵劫而不朽晨鍾夕梵二音於鷲峰慧日法流轉雙輪於鹿苑排空寶蓋接翔雲而共飛莊野春林與天花而合彩伏惟 皇帝陛下上玄資福垂拱

劉鐵雲藏本
高二十六點五厘米

而治八荒德被黔黎斂衽而朝萬國恩加朽骨石室歸貝葉之文澤及昆蟲金匱流梵說之偈遂使阿耨達水通神甸之八川耆闍崛山接嵩華之翠嶺竊以法性凝寂靡歸

劉鐵雲藏本
高二十六點五厘米

王羲之集字聖教序

心而不通智地玄奧感懇誠而遂顯豈謂重昏之夜燭慧炬之光火宅之朝降法雨之澤於是百川異流同會於海萬區分義總成乎實豈與湯武校其優劣堯舜比其聖德

劉鐵雲藏本
高二十六點五厘米

二〇

心而不通智地玄奧感懇誠而遂顯豈謂重昏之夜燭慧炬之光火宅之朝降法雨之澤於是百川異流同會於海萬區分義總成乎實豈與湯武校其優劣堯舜比其聖德

金印中國著名碑帖

王羲之集字聖教序

者哉玄奘法師者夙懷聰令立志夷簡神清韶亂之年體拔浮華之世凝情定室匿迹幽
巖栖息三禪巡游十地超六塵之境獨步迦維會一乘之旨隨機化物以中華之無質尋

劉鐵雲藏本
高二十六點五厘米

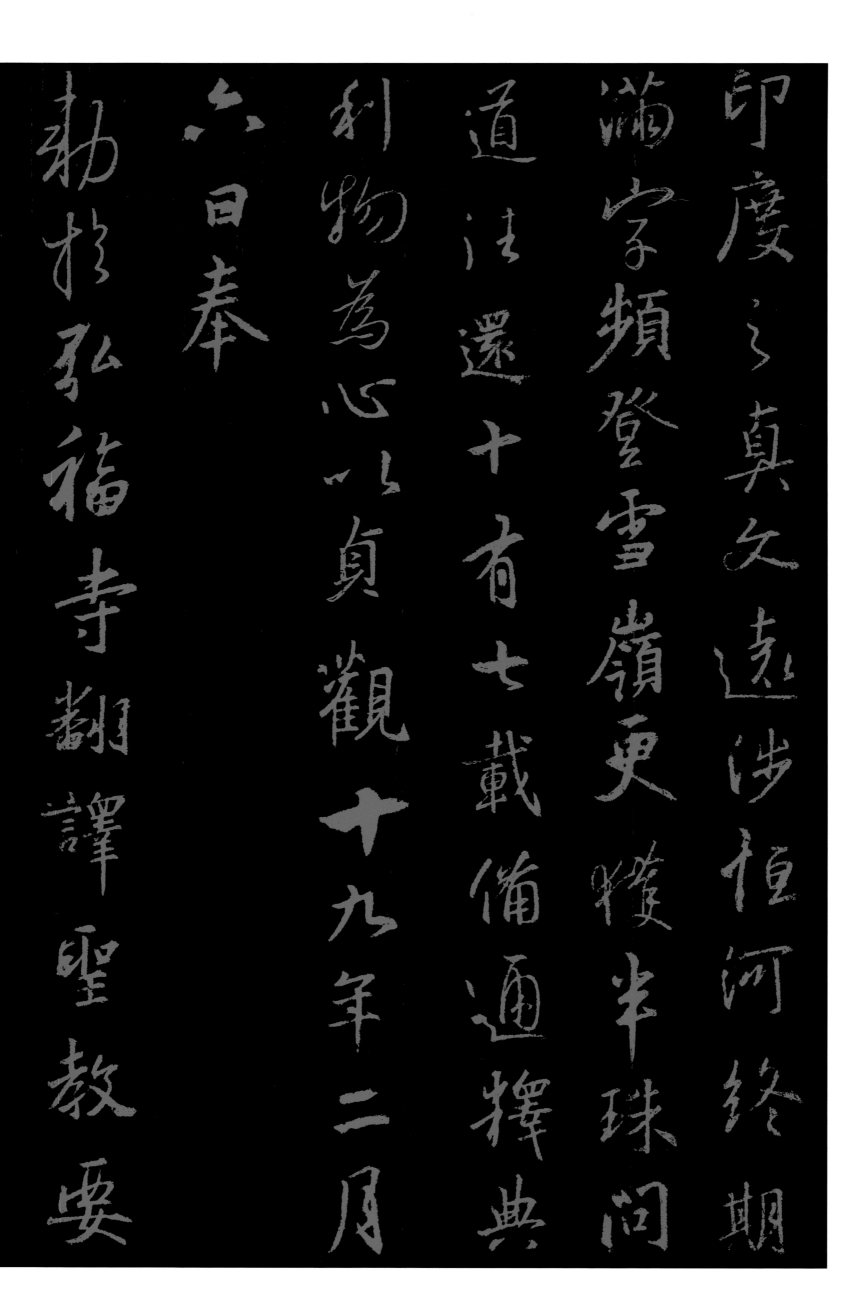

印度之真文遠涉恒河終期滿字頻登雪嶺更獲半珠問道往還十有七載備通釋典利物爲心以貞觀十九年二月六日奉 勅於弘福寺翻譯聖教要

文凡六百五十七部引大海之法流洗塵勞而不竭傳智燈之長焰皎幽闇而恒明自非久植勝緣何以顯揚斯旨所謂法相常住齊三光之明我皇福臻同二儀之固伏見

文凡六百五十七部引大海之
法流洗塵勞而不竭傳智燈
之長焰皎幽闇而恒明自
久植勝緣何以顯揚斯旨所
謂法相常住齊三光之明
我皇福臻同二儀之固伏見

御製眾經論序照古騰今理含金石之聲文抱風雲之潤治輒以輕塵足岳墜露添
流略舉大綱以爲斯記治素無才學性不聰敏內典諸文殊未觀覽所作論序鄙

劉鐵雲藏本
高二十六點五厘米

拙尤繁忽見來書襃揚讚述撫躬自省慚悚交并勞師等遠臻深以為愧貞觀廿二年八月三日內出般若波羅蜜多心經沙門玄奘奉詔譯

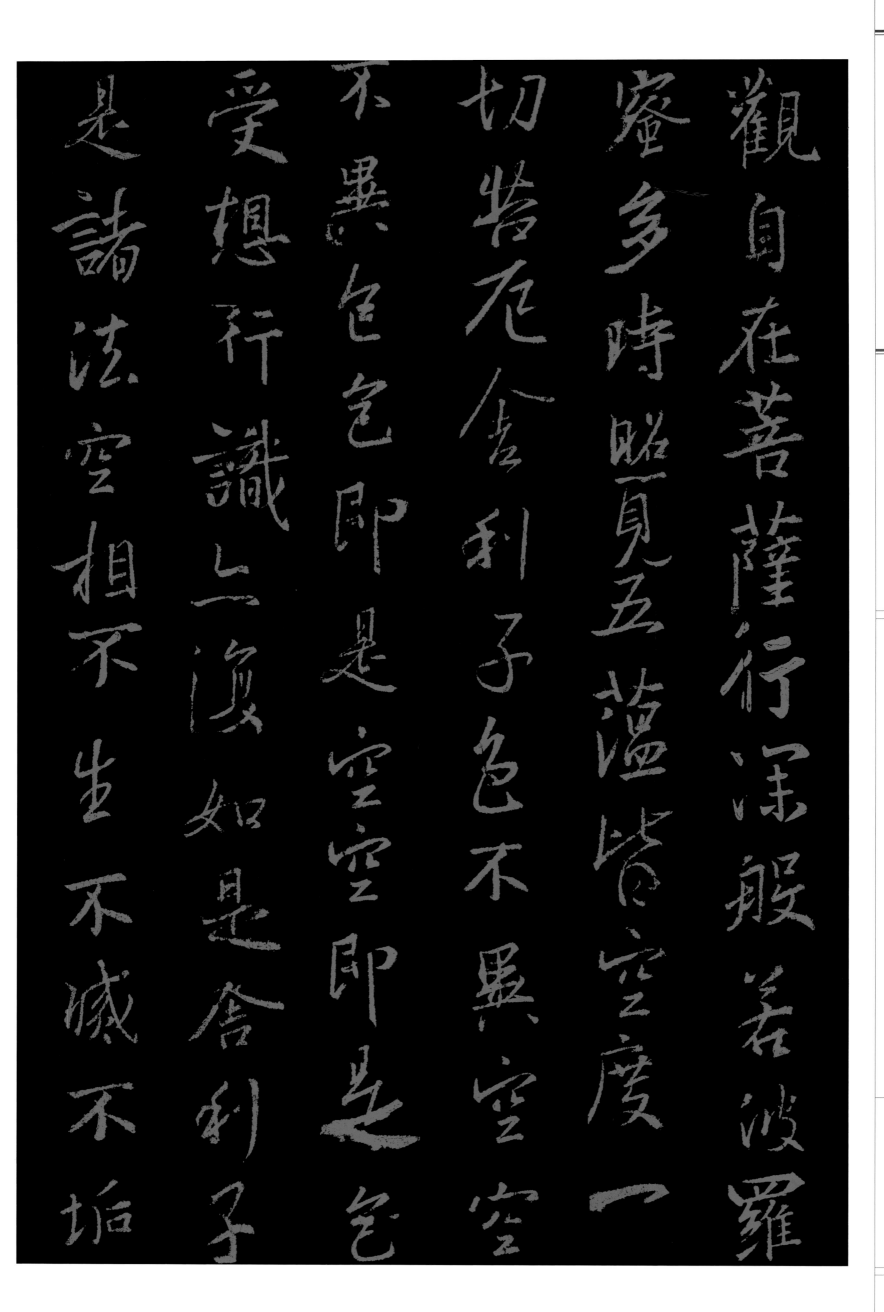

王
羲
之
集
字
聖
教
序

觀自在菩薩行深般若波羅蜜多時照見五蘊皆空度一切苦厄舍利子色不異空空
不異色色即是空空即是色受想行識亦復如是舍利子是諸法空相不生不滅不垢

劉
鐵
雲
藏
本

高
二
十
六
點
五
厘
米

不浄不增不減是故空中無色無受想行識無眼耳鼻舌身意無色聲香味觸法無
眼界乃至無意識界無無明亦無無明盡乃至無老死亦無老死盡無苦集滅道無

劉鐵雲藏本
高二十六點五厘米

不浄不增不減是故空中無色無受想行識無眼
界乃至無意識界無無明亦無無明盡乃至無老
死盡無苦集滅道無

智以無所得故菩提薩

埵依般若波羅蜜多故心

離顛倒夢想究竟涅槃

筆礙無罣礙故無有恐怖遠

諸佛依般若波

阿耨多羅三藐三菩提故

智亦無得以無所得故菩提薩埵依般若波羅蜜多故心無罣礙無罣礙故無有恐怖遠
離顛倒夢想究竟涅槃三世諸佛依般若波羅蜜多故得阿耨多羅三藐三菩提故知

劉鐵雲藏本
高二十六點五厘米

般若波羅蜜多是大神咒是大明咒是無上咒是無等等咒能除一切苦真實不虛
故說般若波羅蜜多咒即說咒曰揭諦揭諦般羅揭諦般羅僧揭諦菩提莎婆呵

般若波羅蜜多是大神咒

大明咒是無上咒是無等

咒能除一切苦真實不虛說

般若波羅蜜多咒即說咒

揭諦揭諦

般羅揭諦

般羅僧揭諦

菩提莎婆呵

般若多心經

太子太傅尚書左僕射燕國公于志寧

于志寧

中書令南陽縣開國男來濟

禮部尚書高陽縣開國男

許敬宗

般若多心經　太子太傅尚書左僕射燕國公于志寧　中書令南陽縣開國男來濟禮部尚書高陽縣開國男許敬宗

劉鐵雲藏本　高二十六點五厘米

守黃門侍郎兼左庶子薛元超

守中書侍郎兼右庶子李義府等奉勅潤色

咸亨三年十二月八日京城法侶建立

文林郎諸葛神力勒石

武騎尉朱靜藏鐫字

守黃門侍郎兼左庶子薛元超守中書侍郎兼右庶子李義府等奉勅潤色　咸亨三年十二月八日京城法侶建立　文林郎諸葛神力勒石　武騎尉朱靜藏鐫字

劉鐵雲藏本
高二十六點五厘米